全国通用美术考级规范教材

中国人物画 考级 7~9级 修订本

ZHONG GUO REN WU HUA KAO JI

安 滨 主编

王一飞 林成文 编著

中国美术学院出版社

修订说明（代序）

艺术的发生、发展历史与人类诞生及文明发展的历史基本同步，它随着文化的成长而发展，是人类智性的产物。人类通过审美与艺术实践，实现自我表达，自我塑造，自我理解，并在探索世界、把握世界的过程中寄托美好的理想和思想情感。

在世界众多国度与民族中，艺术又有着多样性的面貌和精神姿态，这些多彩多姿的艺术瑰宝为我们提供了丰富的视觉资源和审美感受，它不仅为我们带来了娱情怡神的审美愉悦，更具有陶冶情操，开启心智，拓展认识，培养品德，升华思想和境界的重要功用。"以美育人，以美化人，以美培元"正是凸显艺术教育与实践的重要作用和意义。

社会美术水平考级与其他社会艺术水平考级一样，是一种广泛的社会成员主动参与专业学习和实践活动，唤醒自我审美意识和体悟心手相印的感知力与表现力的学习过程。学员们通过不同专业科目、不同级别水平的专业内容的学习与实践，并在这一学习的过程中接受专业水平测试与认定，以此检验自我塑造的学习成效、专业水准和教学质量，实现考级学员艺术知识与表现能力的持续提升。由此，社会美术水平考级的学习过程已成为美育普及，满足人们日益增长的美育需求和教育梦的重要组成部分。近年来，社会美术水平考级得到愈来愈多的不同年龄、不同职业群体的喜爱和参与。参加社会美术水平考级的学员数量持续攀升，在全国已形成一定的规模，这更加促使我们高度重视社会美术水平考级工作的规范建设与学术引领的使命和担当。其中美术水平考级的规范教材建设正是当下社会美术水平考级工作提升内涵建设的重要内容之一。

数年前，中国美术学院社会美术水平考级中心根据文化部关于社会艺术考级机构须有正式出版的专业教材要求，集中编写并出版了完整的全套考级教材，为社会美术水平考级的规范性学习起到了重要的支撑作用。今年，我院针对目前社会美术水平考级工作的新要求，应对全国美术考级学员的新需求，组织中国美术学院骨干教师对考级教材的所有科目1—9级的教材内容进行全面修订，注重综合素养和基本能力相结合的前提下，结合美术类专业的特点和考级各阶段学习内容的相关要求，全力打造一套新版的权威性美术考级全科教材。

艺术教育自有其特殊规律，要把握大原则，兼容不同学术观点和艺术表现方法。在考级各科目的教材编写中，以最为简明扼要、深入浅出的艺术理论知识与表现技法传授为核心，循序渐进的教学内容为路径，有针对性的经典作品解析和示范图例为导引，立足"学与考"的特点，使考级学员在作品鉴赏、认知、研习及自我创作中得到清晰引导和方法的掌握。

该套新编社会美术水平考级教材对规范整个社会的美术教育和考级的有序发展均将起到良好的示范和引领作用。祝全国的社会美术水平考级学员不断进步，祝所有学员都能实现自己的人生理想和愿景。

安滨

中国美术学院继续教育学院院长、教授

中国美术学院社会美术水平考级中心主任

2019年12月

中国人物画画什么？

■ 王一飞　林成文

一、什么是中国人物画

　　人物画是以人物活动为主要描写对象的中国画传统画科。人物画是中国画里直接反映现实的画科。它在体现中华民族审美意识特点的同时也较全面、较充分地反映了政治、哲学、宗教、道德、文艺等社会意识，在中国画各科中最富有认知价值与教育意义。

二、中国古代人物画的特点

　　1. 中国古代人物画家主张"以形写神"，紧紧抓住有利于传神的眼神、手势、身姿等重要细节，强调分主次，有详有略，详于传情的面部、手势，而略于衣冠；详于人物活动及其顾盼呼应，而略于环境描写。

　　2. 在人物活动与环境景物的关系上，抒情性的作品往往借创造意境烘托人物情态，叙事性的作品在采取横幅或长卷构图中尤善以环境景物或室内陈设划分空间，采用主体人物重复出现的方法，把发生在时间过程中的事件一一铺叙，突破了时空统一的局限。

　　3. 人物画中使用的笔墨技巧与技法，在工笔设色、白描和小写意作品中，更重视笔法的基础作用，有"十八描"之说。笔法或描法一方面服从于形象的结构质感、量感与神情，另一方面也要传达作者的感情，同时还用以体现作者的个人风格。在写意人物画中，笔墨相互为用，笔中有墨，墨中有笔，一笔落纸，既要状物传神，又要抒情达意，还要显现个人风格，其难度远胜于山水、花鸟画。被称为"行乐图"的人物肖像画，一律把人物置于最易展现其气质品格的特定景物中，具有不同于一般肖像画的特点。在色彩使用与诗书画印的结合上，人物画具有一般中国画的特色。

三、古代人物画的表现特点

　　古代人物画技法多样，因画法样式上的区别分为几个类别：①刻画工细，勾勒着色者，名为"工笔人物"；②画法洗练纵逸者，名为"简笔人物"或"写意人物"；③画风奔放水墨淋漓者，名为"泼墨人物"；④纯用线描或稍加墨染者，名为"白描人物"；⑤以线描为主，但略施淡彩于头面手足者，名为"吴装人物"。

　　又以描写的具体人物类别而分类，如：描写历史故事与现实人物者称人物，描写仙佛僧道者称道释，描写社会风俗者称风俗，描写妇女者称仕女，肖像画称写真。

四、中国人物画的历史轨迹

　　人物画的产生早于其他中国画科。在周代即有劝善戒恶的历史人物壁画。至战国秦汉，以历史现实或神话人物故事和人物活动为题材的作品大量涌现。战国楚墓出土的《人物龙凤图》与《人物御龙图》帛画是已知最早的独幅人物画作品。魏晋时期，思想的解放，佛教的传入，玄学的风行，专业画家队伍的确立，促成人物画由略而精，宗教画尤为兴盛，出现了以顾恺之为代表的第一批人物画大师，也出现了以《魏晋胜流画赞》《论画》为代表的第一批人物画论，奠定了中国人物画的重要传统。盛唐时期，吴道子则把人物宗教画推进到更富表现力、更生动感人的新境地。五代、两宋是中国人物画深入发展的时期。随着宫廷画院的建立，工笔重彩着色人物画更趋精美；随着文人画的兴起，民间稿本被李公麟提高为一种称为"白描"的绘画样式。宋代城乡经济的发展，宋与金的斗争，社会风俗画和具有现实意义的历史故事画亦蓬勃发展，张择端的杰作《清明上河图》便产生于这一时期。自南宋受禅宗思想影响以来，梁楷的泼墨、简笔写意人物画标志着写意人物画的肇兴，中国人物画开始朝另一方向发展，仕女画、高士画大量出现。之后，明末的陈洪绶、清末的任颐都创作了不少优秀的人物画作品。现代的中国人物画，深入研究传统，广泛吸收外来技巧，表现新的时代生活，做出了"前无古人"的贡献。

目 录
CONTENTS

修订说明（代序）/ 安　滨
中国人物画画什么？/ 王一飞　林成文

第一章　七级（高级）

第一节　七级考试大纲及示范图例

级别		考试时间	试卷规格	考试大纲	评卷标准
高级	七级	150分钟	四尺三开 66cm×45cm	全身人物肖像默写。 要求：以水墨或白描的表现手法，设色，坐姿。动态生动自然。	1. 构图完整。 2. 比例结构基本准确。 3. 衣纹虚实处理、组织关系合理。 4. 线条有变化。

示范图例：

题目：老年人全身人物肖像默写（男性，服饰自拟）
要求：以水墨或白描的手法表现，可以上淡彩，坐姿。

题目：女青年全身人物肖像默写（长发，服饰自拟）
要求：以水墨或白描的手法表现，可以上淡色，坐姿。

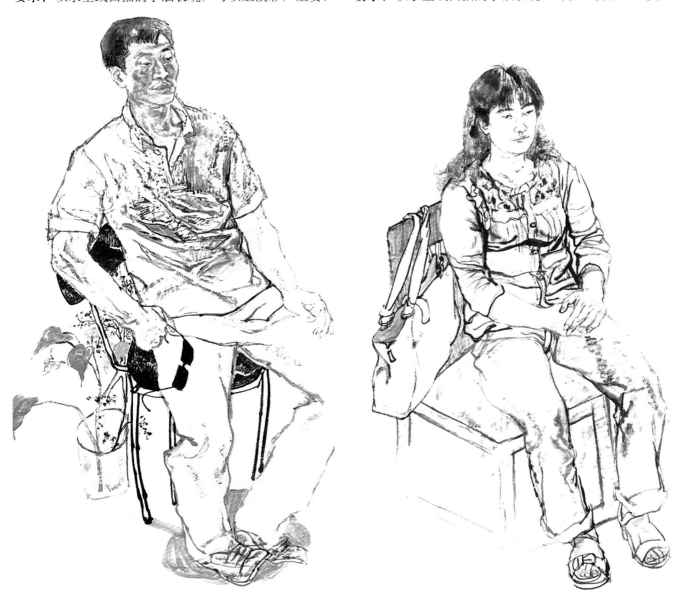

第二节 七级技法训练与应试要点

一、全身人物肖像步骤和技法

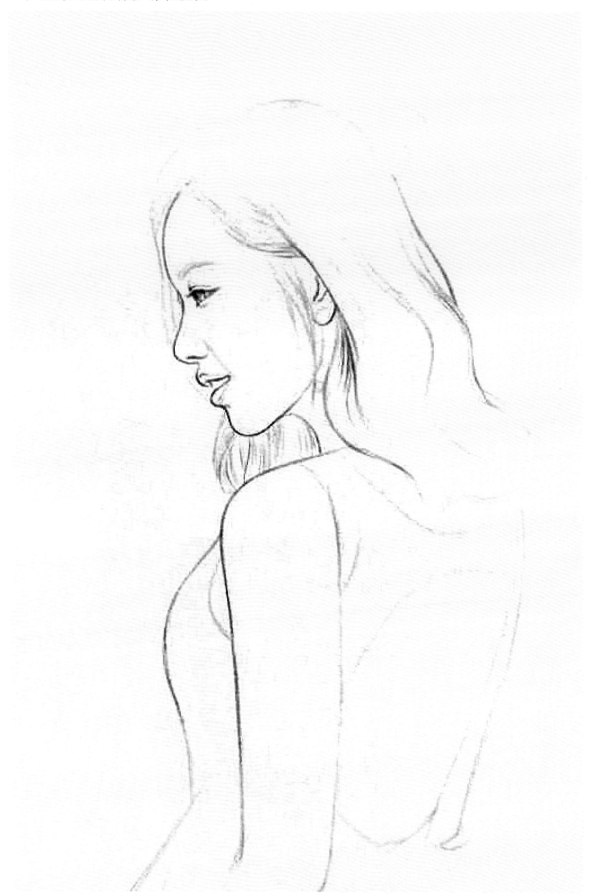

步骤一：用柳炭条画出人物的基本轮廓，定出脸部五官的基本轮廓、头发的结构线。

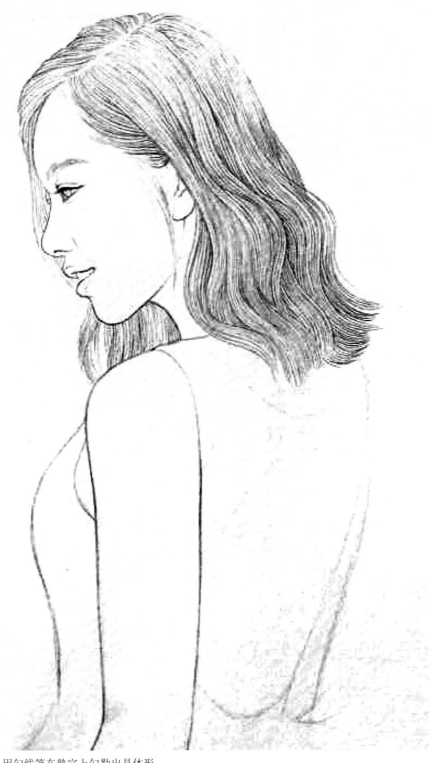

步骤二：进一步深入刻画，用勾线笔在熟宣上勾勒出具体形。

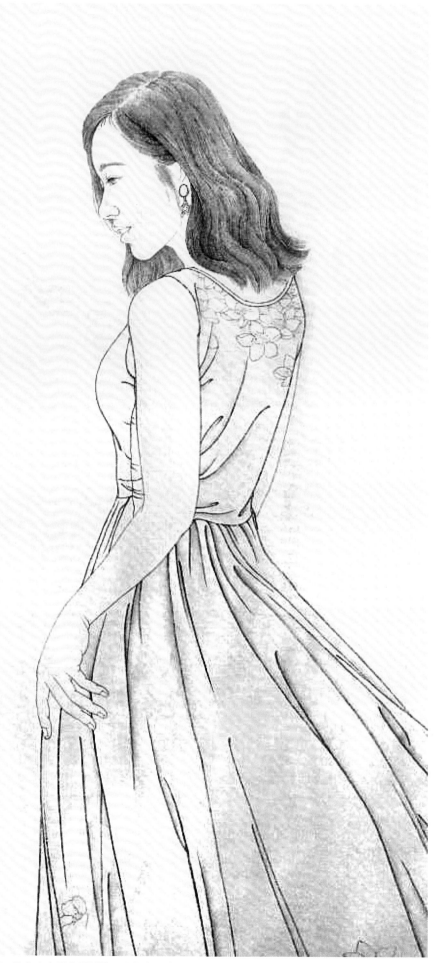

步骤三：用墨色分染出头发的体积，肤色和衣服分别用赭石和花青打底。

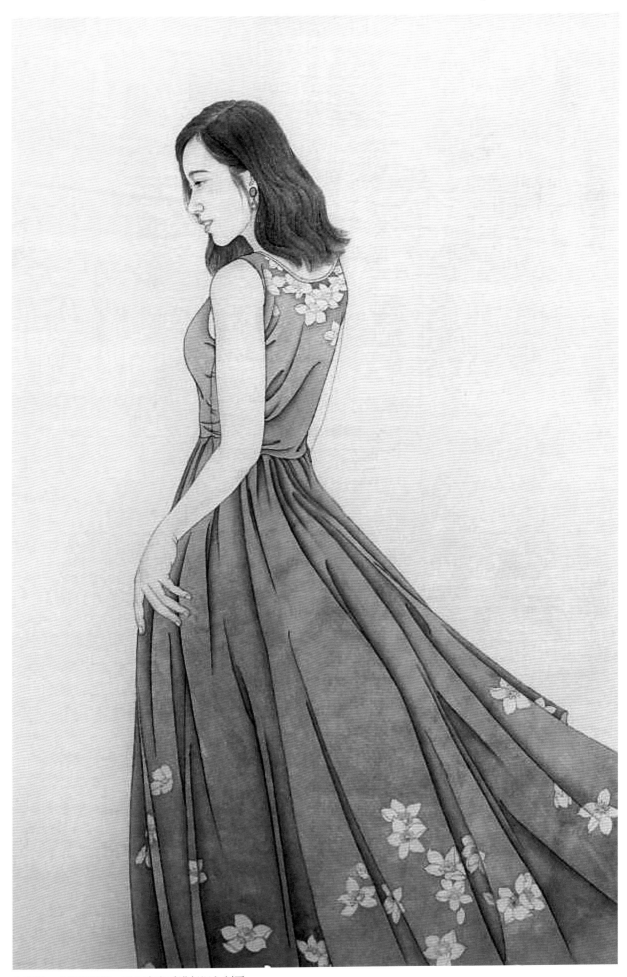

步骤四：大面积罩染，对五官和手进行深入刻画。

二、应试要点

1. 画面构图完整，画全身人物需把握好结构比例关系。
2. 对衣纹的处理要虚实得当。
3. 画面线条的组织要有疏密、浓淡关系对比。

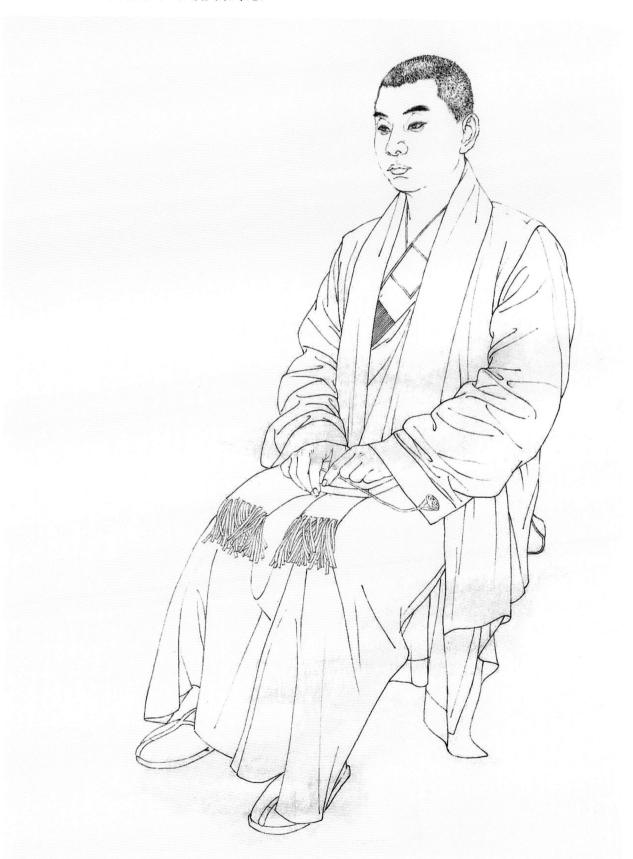

第三节 读画与临摹

一、读画

何家英将中外优秀的文化艺术传统融会贯通，把写实精神和东方诗意融为一体，创造出富有时代气息并具有鲜明个性和民族风格的中国人物画。在其作品中，他能够从现实生活中挖掘出浓郁的诗意，并以如此生动的方式向观者展现一种成熟的当代工笔重彩的经典范例。

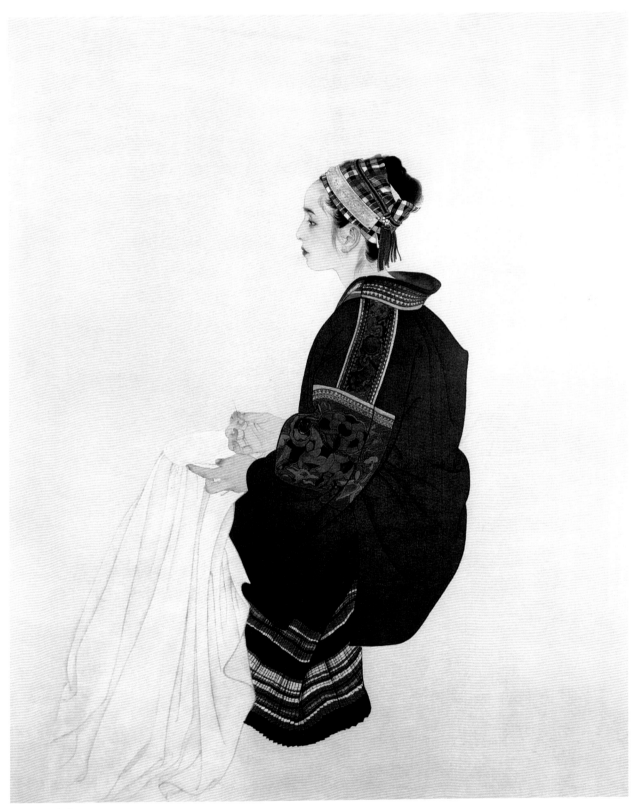

绣女 何家英

二、临摹

（1）勾形

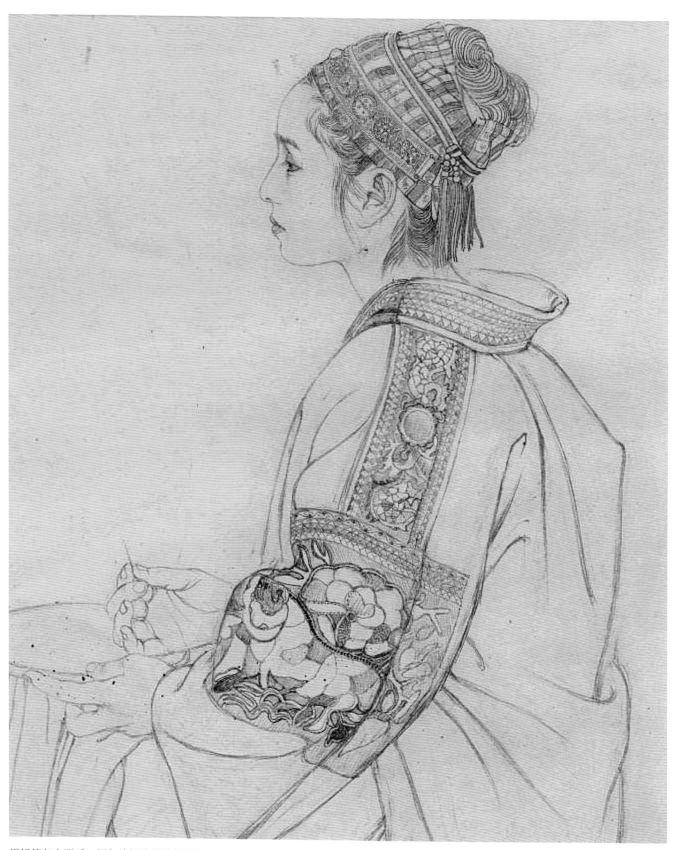

用铅笔起完形后，用勾线笔将模特的具体形态勾勒出来。

（1）勾形

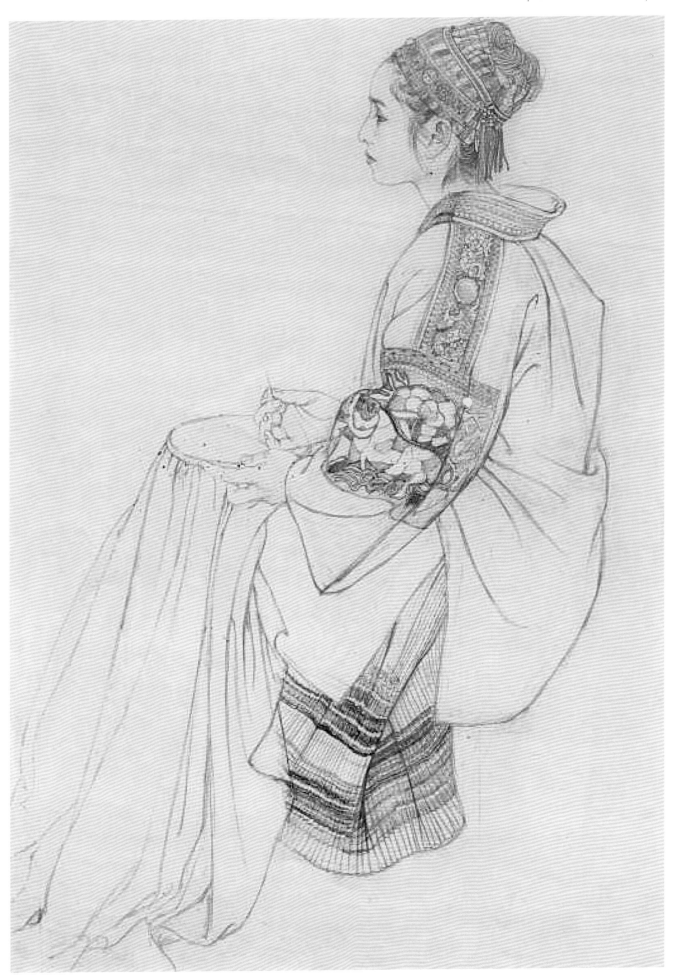

注意区分不同物体线条的质感。

（2）染色

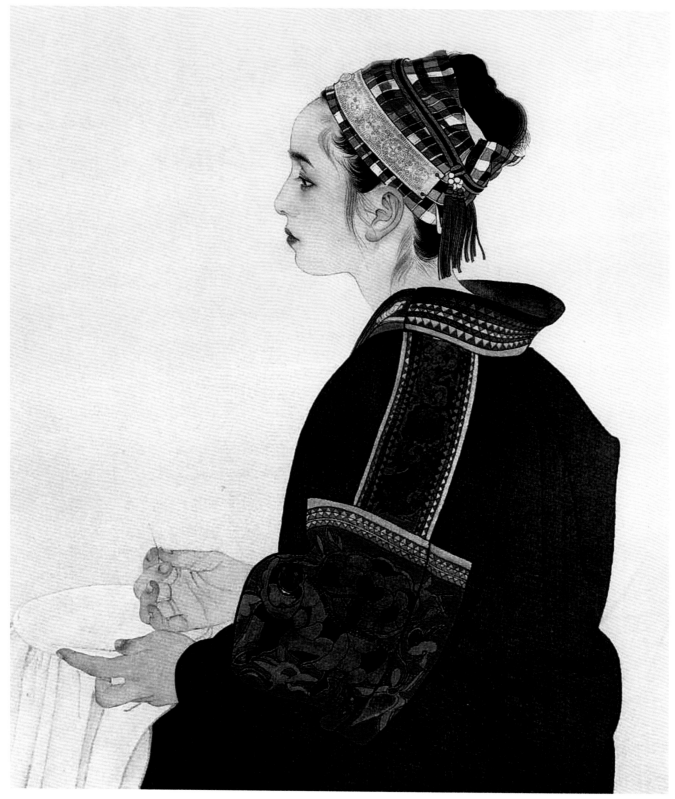

头发和衣服的黑色部分用淡墨分染之后，用中墨罩染。皮肤用赭石或胭脂分染结构后，用赭石加少许藤黄，再加白色及少许三绿罩染肤色。衣服和头饰的红色用胭脂或曙红打底，后罩朱膘，最后罩朱砂。

第四节 七级优秀试卷评析

中国美术学院考级题目(A卷)

科　　目：<u>中国人物画</u>　　级　别：<u>七级</u>　　试卷及工具：四尺三开生宣二张，勾线笔，墨，色。

题　　目：<u>全身人物肖像默写</u>　　考试时间：150分钟

要　　求：以水墨或白描的手法表现，可以上淡彩。　　备　　注：

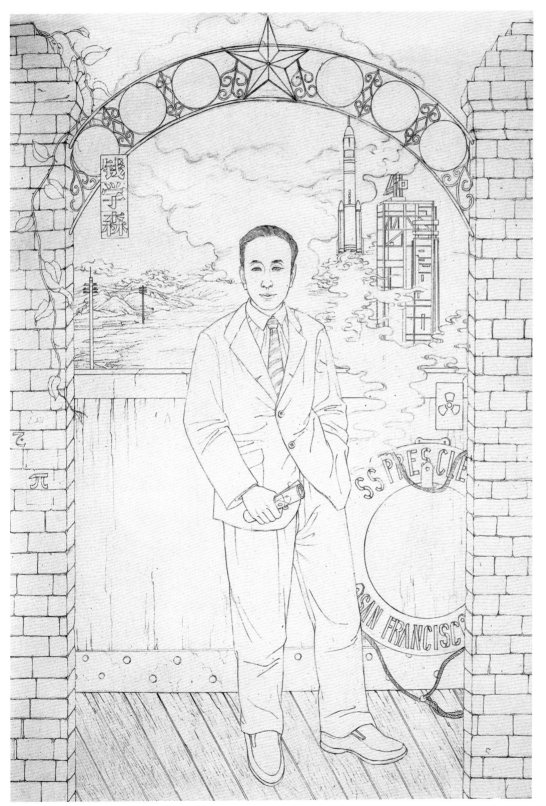

评析： 这张绘画是钱学森留学归国图，人物中心突出，刻画精致，背景的火箭等高科技图像元素体现了人物的青年才俊。

中国美术学院考级题目(B卷)

科　　目：中国人物画　　　级　别：七级　　　试卷及工具：四尺三开生宣二张，勾线笔，墨，色。

题　　目：全身人物肖像默写　　　考试时间：150分钟

要　　求：以水墨或白描的手法表现，可以上淡彩。　　　备　　注：

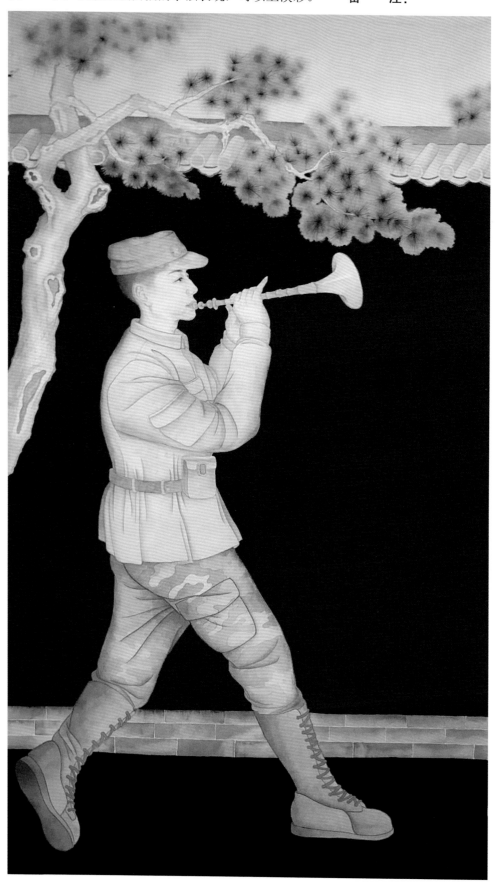

评析：晨起的军人在城墙外青松下吹着小号，伴清风徐徐，表达了中国新一代年轻军人的灵魂和品格。画面构图完整且新颖，人物形象生动自然，脚部透视需加强。

第二章 八级（高级）

第一节 八级考试大纲及示范图例

级别		考试时间	试卷规格	考试大纲	评卷标准
高级	八级	180分钟	四尺三开 66cm×45cm	组合人物肖像默写。 要求：画面中须有两个以上的人物，动态随意，表现手法为水墨或白描勾勒的形式。	1.构图完整，有空间感。 2.比例结构准确。 3.衣纹虚实疏密、组织关系合理。 4.线条设色有变化。

示范图例：

题目：组合人物

要求：画中需有两个以上的人物，情景自拟，以水墨或双钩白描的手法，可以设色。

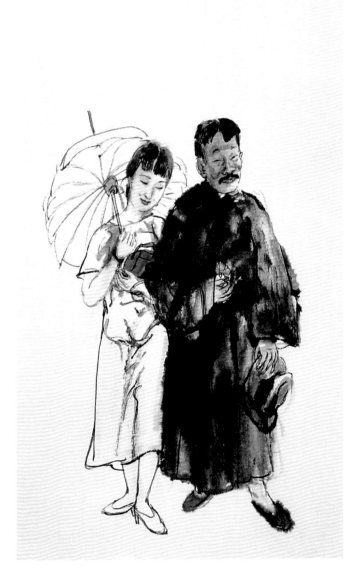

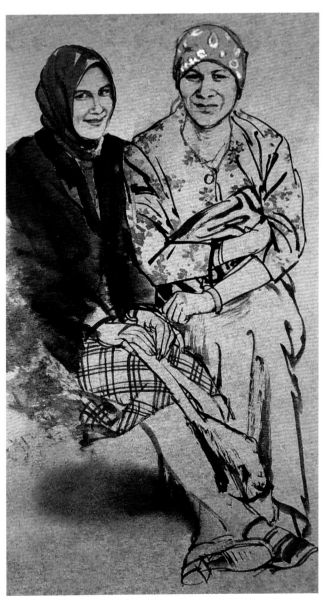

第二节 八级技法训练与应试要点

一、组合人物步骤和技法

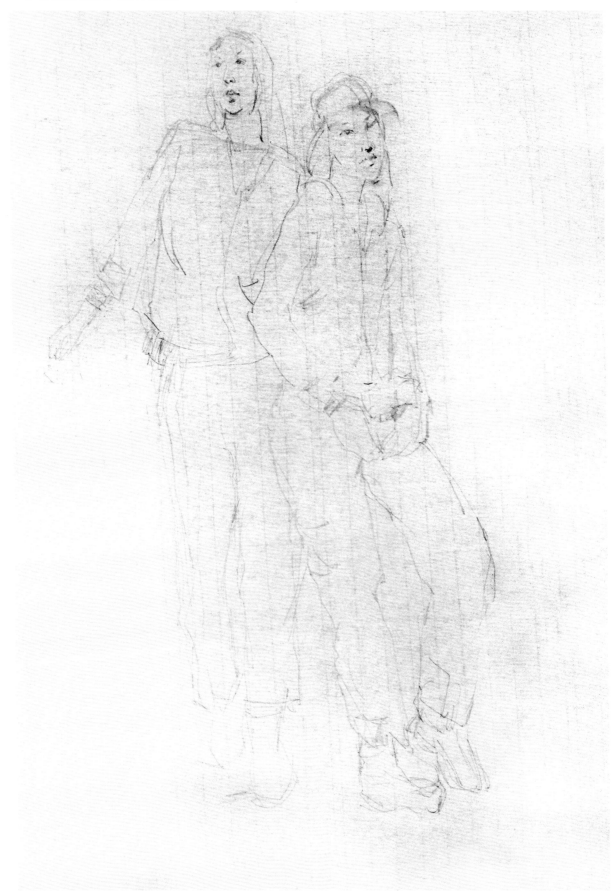

步骤一：确定构图，定好写生对象的大致位置和轮廓线。

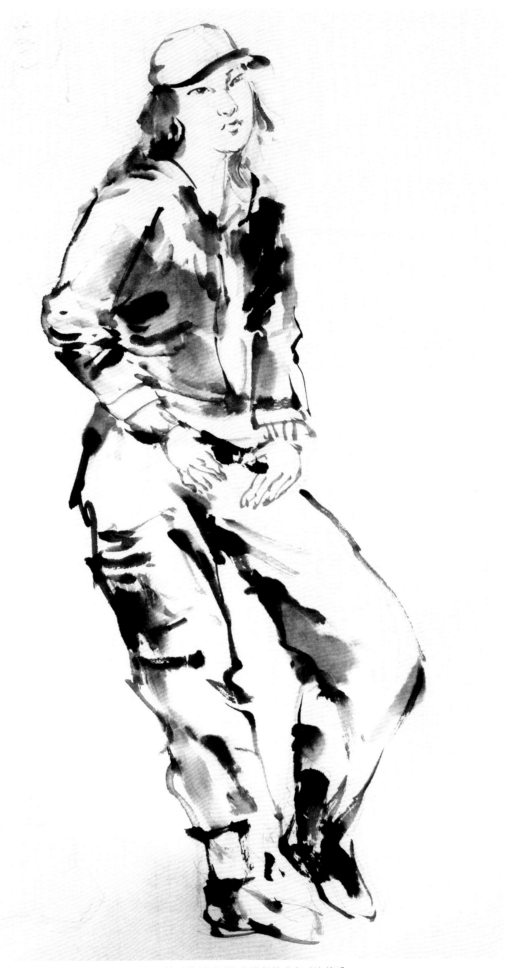

步骤二： 从前面的对象开始画起，重点依然放在头部，对上衣及裤子的刻画要注意线条的疏密对比关系。

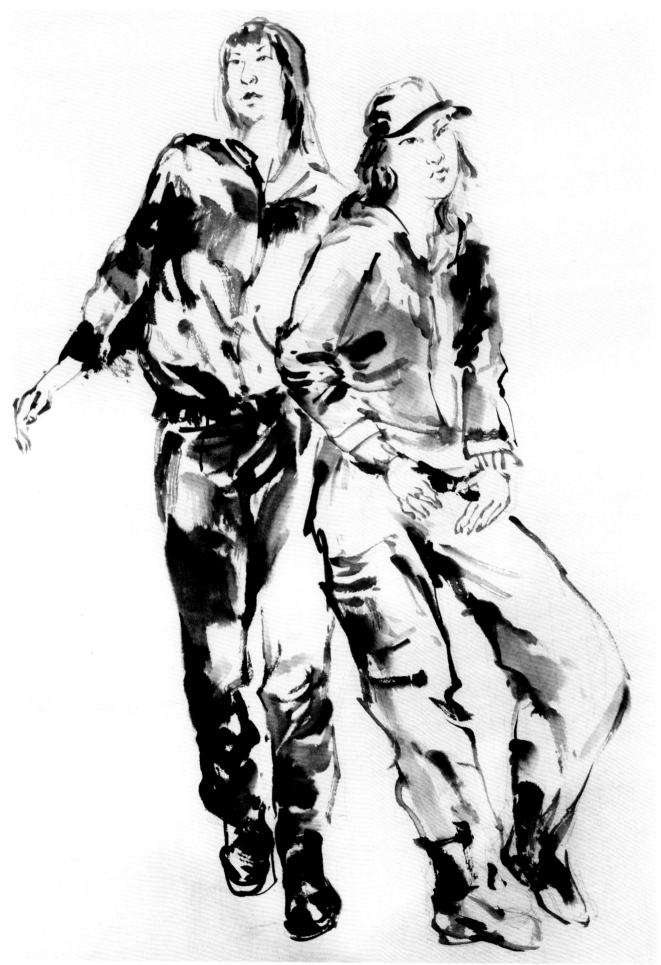

步骤三：画出后面的人物，在线条组织上应尽量简洁，和前面的人物形成疏密、松紧的对比关系。

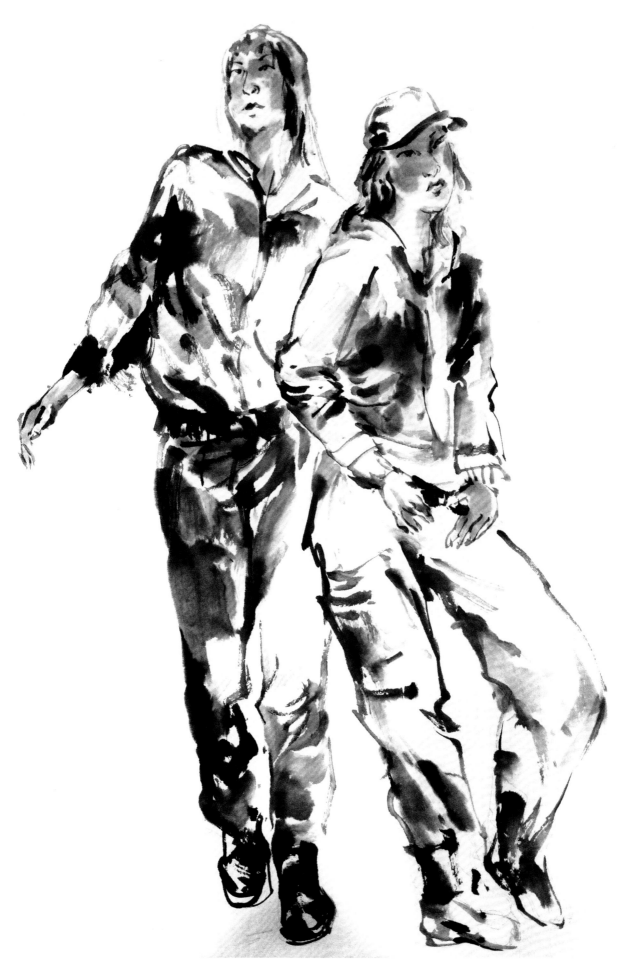

步骤四：调整画面，处理头发、衣服纹理等细节。

二、应试要点

1.在人物组合中，构图要完整，画面有空间感。

2.在设色时，尤其是人物组合的设色，色彩要明确，同时处理好颜色和线条之间的关系。

3.主次人物要有区分对比。

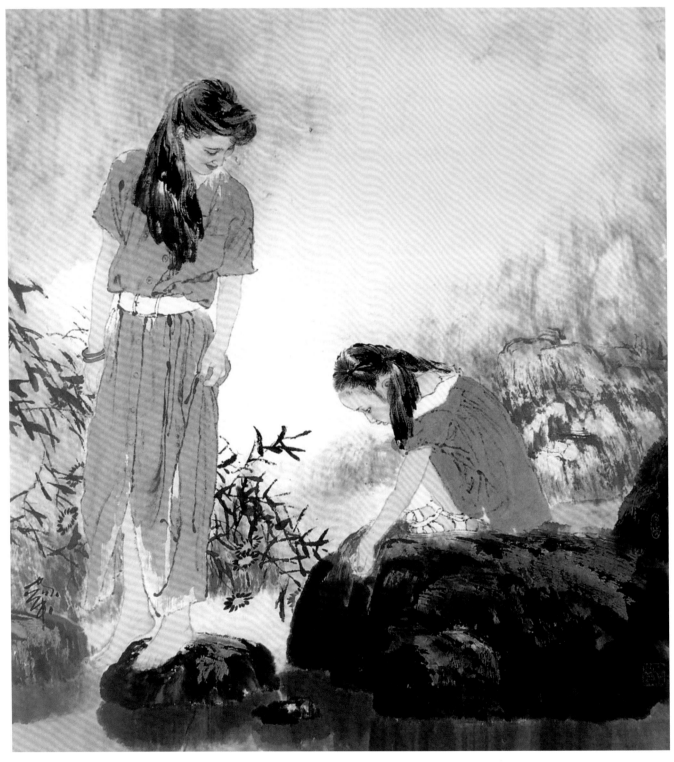

踏涧　何家英

第三节　读画与临摹

一、读画

　　这张写意人物组合浑厚饱满，两个人物一前一后。两口子在市场卖农产品，前面的老奶奶似乎准备弯腰提起袋子，后面的老爷爷单手托脸仿佛在思考着什么。从两位老人的神态动作可以看出作者对对象的细心观察和体会。

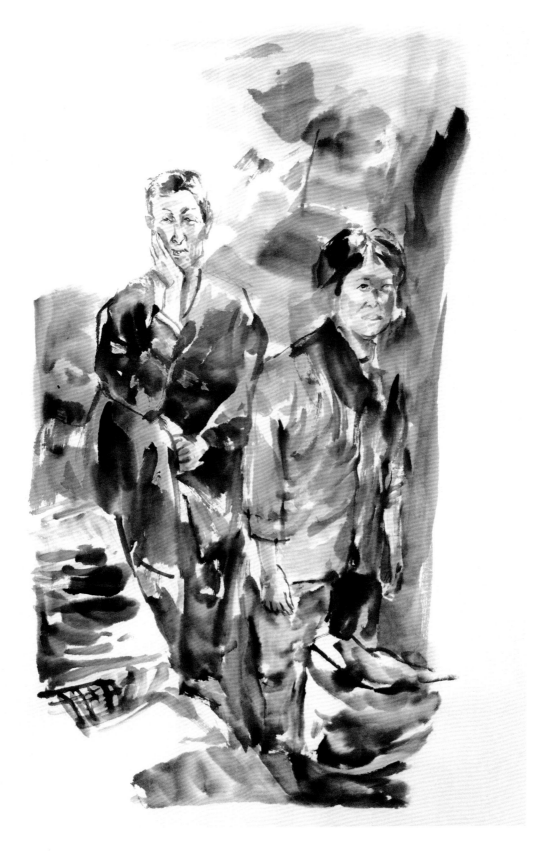

二、临摹

（1）起形

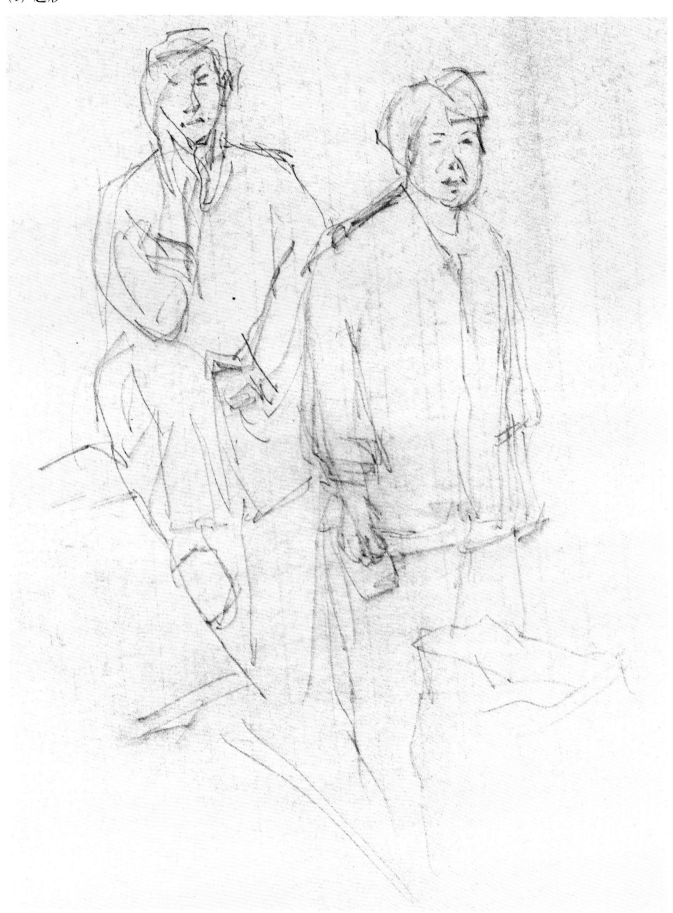

用柳炭条将人物的大致形态定下来。

（2）描绘人物

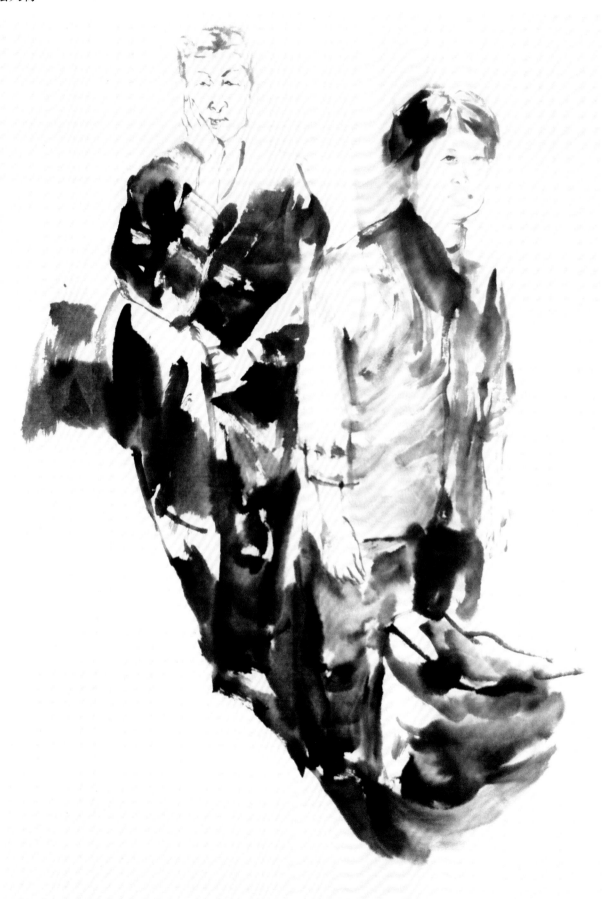

用笔墨将两个人物表现出来，注意墨色层次。

（3）染色

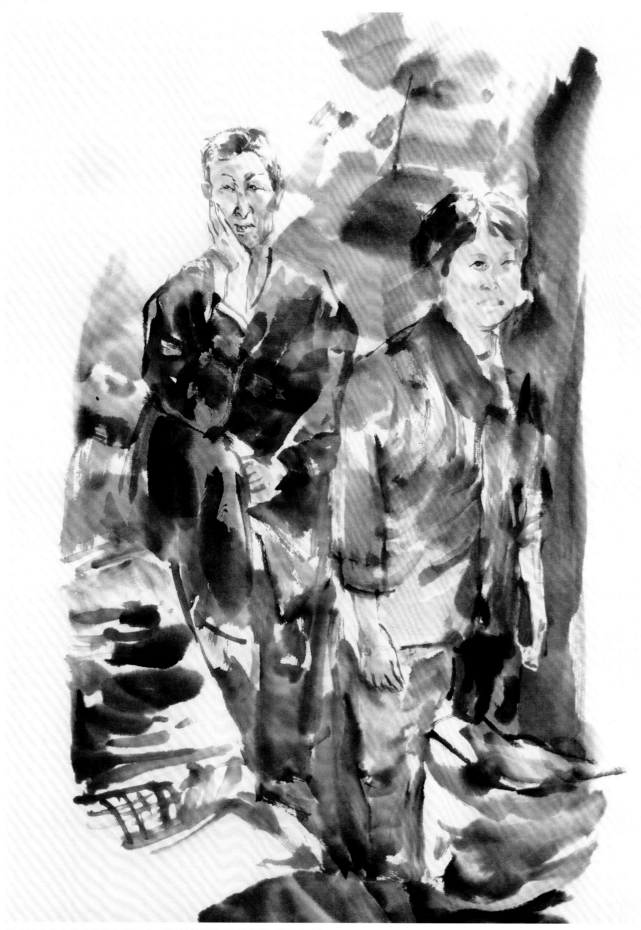

用赭墨染出人物皮肤结构和质感，背景罩以赭墨烘托人物，渲染气氛。

第四节　人物画高考同步训练

一、怎样应考

1. 心态要放松，当考题比较难时，"我难人家也难"，只要静心去画，就能发挥得更好。

2. 考试需要的证件和考试工具要提前准备好。

3. 开考后五分钟要认真思考，理清思路，再下笔。

二、应考训练

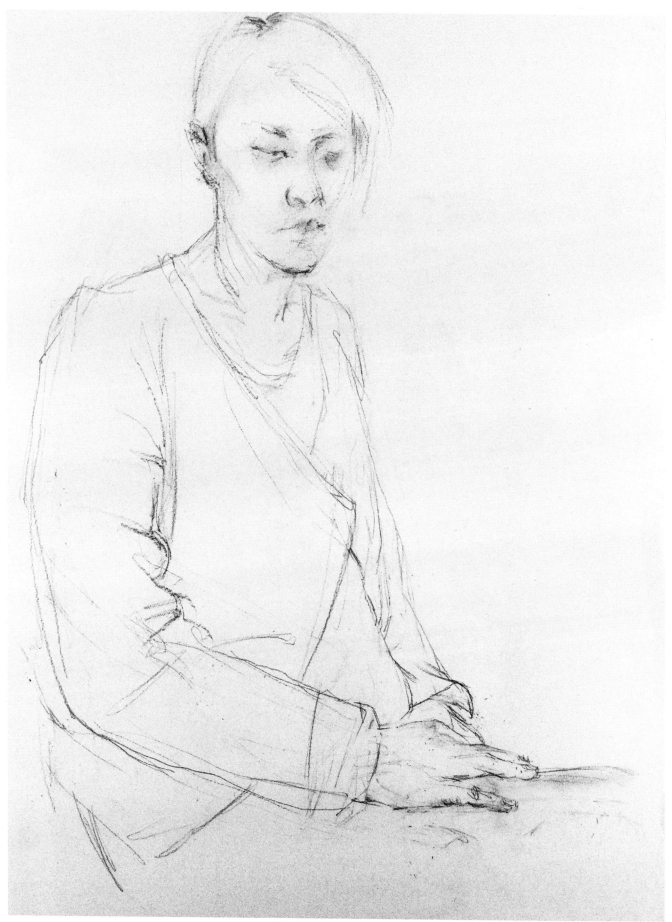

步骤一：用2B的铅笔确定最高点、最低点、最左端、最右端，将主要的部位轻轻用线交代一下。（开考后20分钟以内）

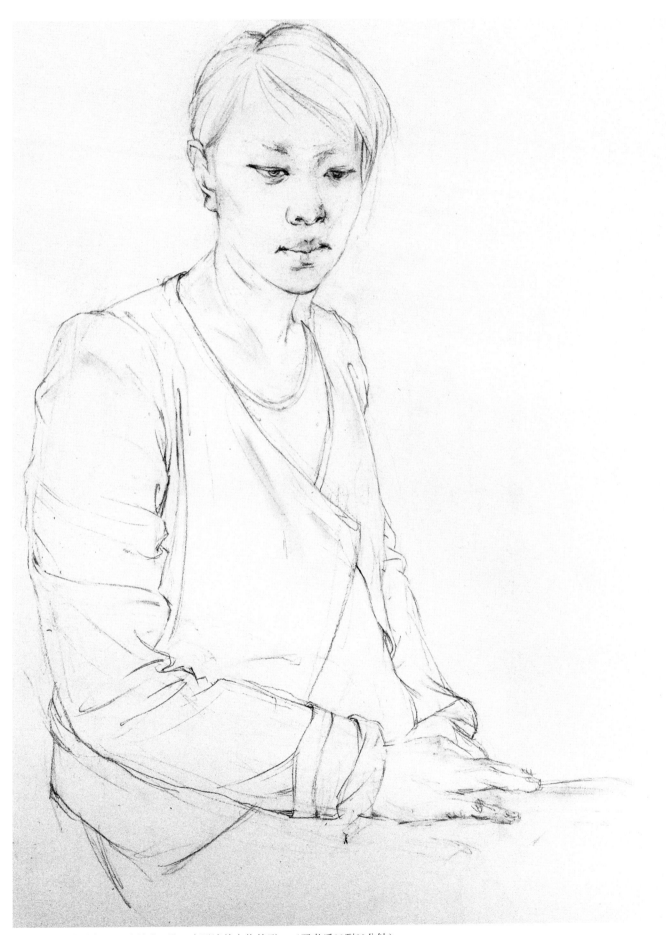

步骤二： 从头到衣服、再到手，进一步画清楚人物的形。（开考后20到60分钟）

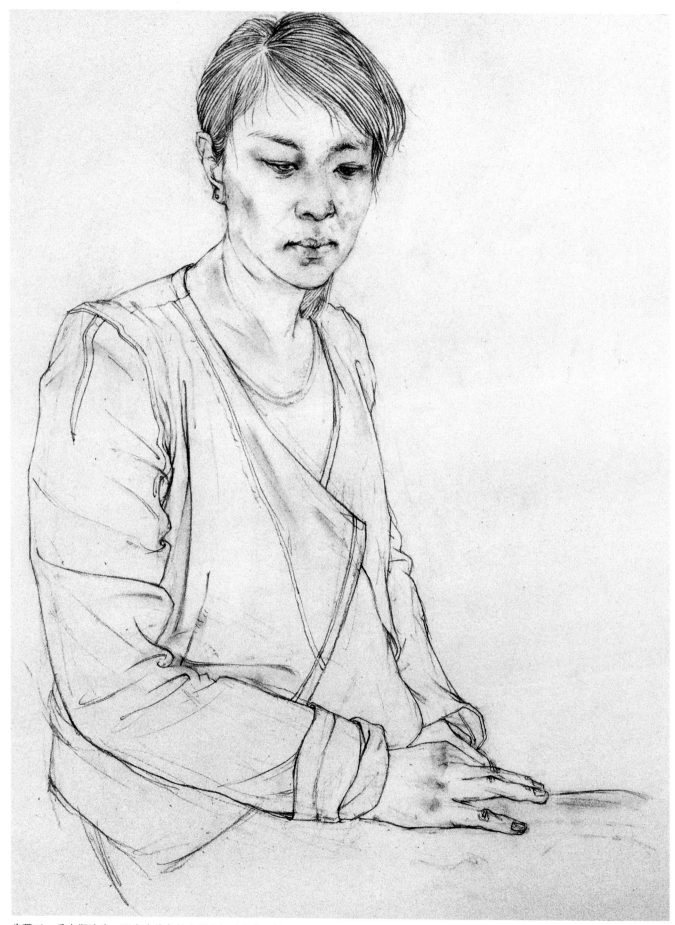

步骤三：重点塑造头，五官中线条的穿插和轻重变化要梳理清楚，头发应按照结构和形体勾勒出来。（开考后60到130分钟）

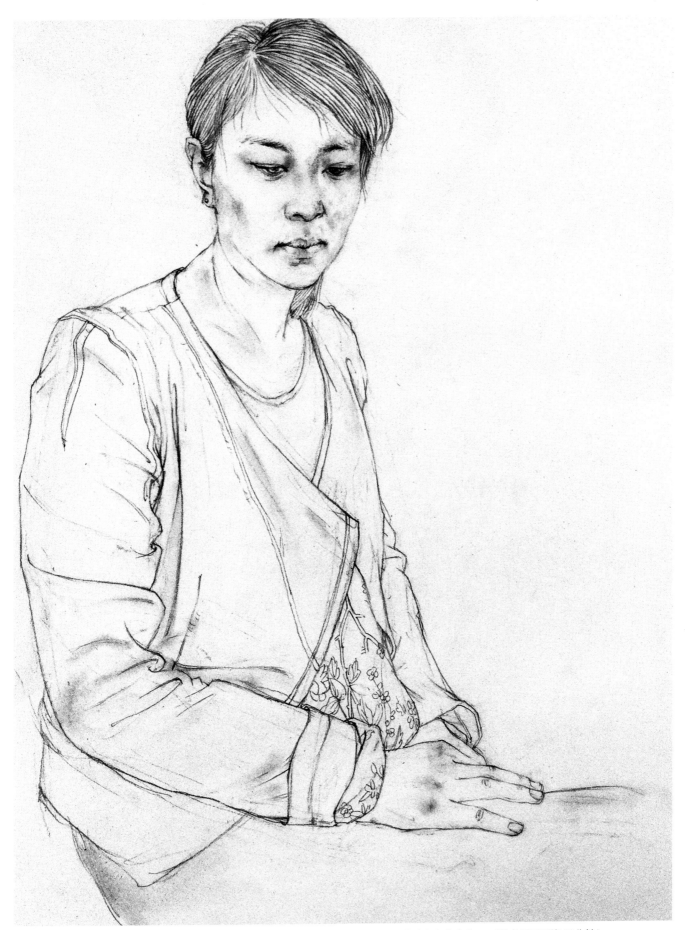

步骤四：将衣服上的纹饰交待清楚，最后按照从头到手的顺序，强调线条的空间差异和虚实变化。（开考后130到150分钟）

第五节　八级优秀试卷评析

中国美术学院考级题目(A卷)

科　　目：中国人物画　　　级　别：八级　　　试卷及工具：四尺三开生宣二张，勾线笔，墨，色。

题　　目：组合人物　　　　　　　　　　　　　考试时间：180分钟

要　　求：画中需有两个以上的人物，情景自拟，要　　备　　注：
　　　　　求以水墨或双勾白描的手法来表现，可以设色。

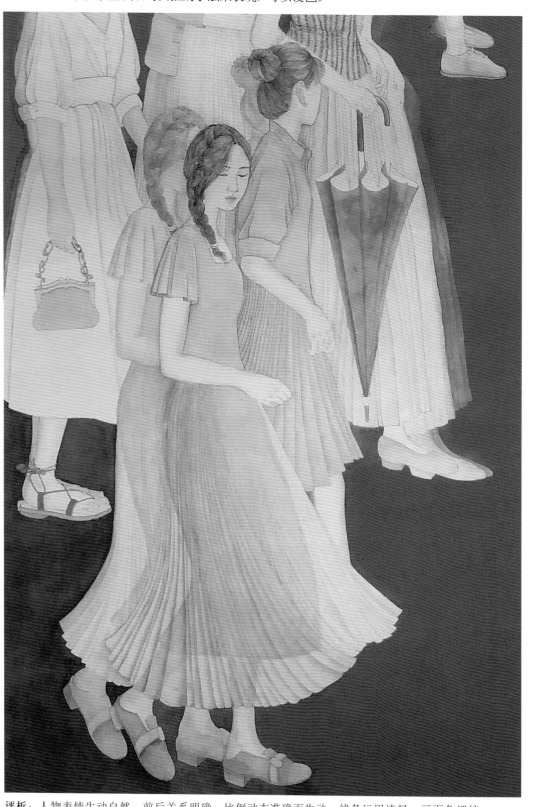

评析：人物表情生动自然，前后关系明确，比例动态准确而生动。线条运用流畅，画面色调统一。

中国美术学院考级题目(B卷)

科　目：<u>中国人物画</u>　　级　别：<u>八级</u>　　　　试卷及工具：四尺三开生宣二张，勾线笔，墨，色。
题　目：<u>组合人物</u>　　　　　　　　　　　　　　　考试时间：180分钟
要　求：画中需有两个以上的人物，情景自拟，要　　备　注：
　　　　求以水墨或双勾白描的手法来表现，可以设色。

评析：两个农家小孩，一前一后，一高一矮，哥哥刚割完草，带着弟弟准备回家。人物造型准确，墨色层次分明，用笔温润潇洒。

第三章 九级（高级）

第一节 九级考试大纲及示范图例

级别		考试时间	试卷规格	考试大纲	评卷标准
高级	九级	180分钟	四尺三开 66cm×45cm	命题创作。要求：（如唐诗、收获季节、盼望等）符合题目要求，构思巧妙，用墨用色有变化，需题跋。	1. 符合题意。 2. 结构完整。 3. 造型生动。 4. 结构准确。 5. 表现技法娴熟。

示范图例：

题目：回乡偶书（其一）　贺知章

少小离家老大回，
乡音无改鬓毛衰。
儿童相见不相识，
笑问客从何处来。

要求：符合诗意，色墨运用自然，构图完整，线条灵动，画面需题跋，可钤印。

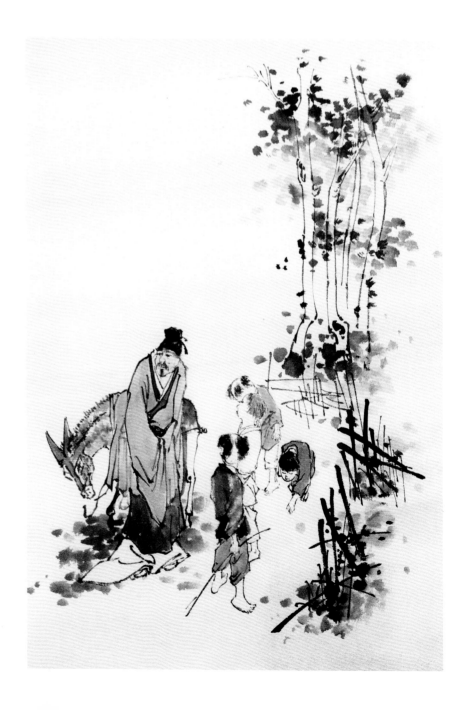

题目：赋得古原草送别
　　　　（唐）白居易

离离原上草，一岁一枯荣。
野火烧不尽，春风吹又生。
远芳侵古道，晴翠接荒城。
又送王孙去，萋萋满别情。

要求：符合诗意，色墨运用自然，构图完整，线条灵动。画面需题跋，可钤印。

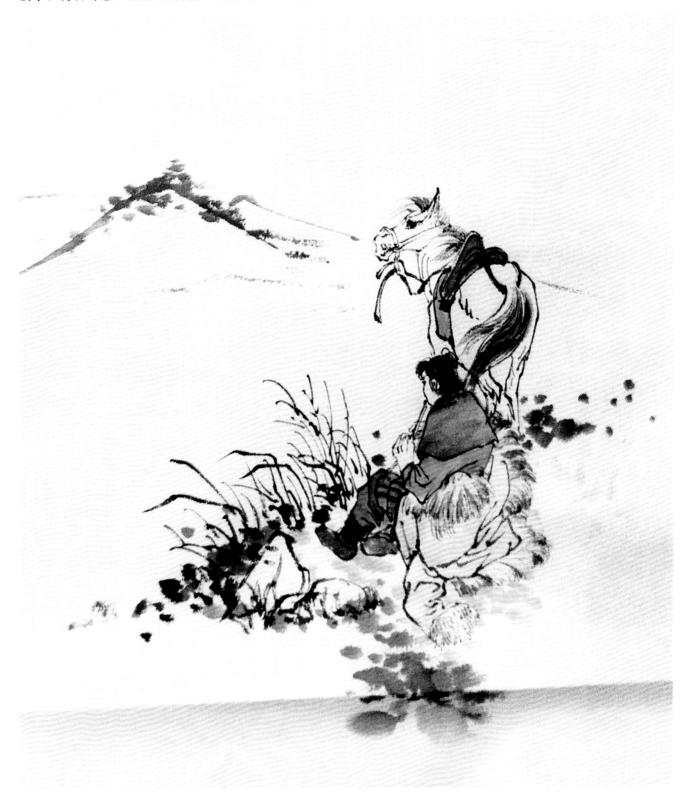

第二节　九级技法训练与应试要点

一、命题创作步骤和技法

步骤一：立意，确定好绘画主题，用柳炭条大致勾勒出外轮廓。

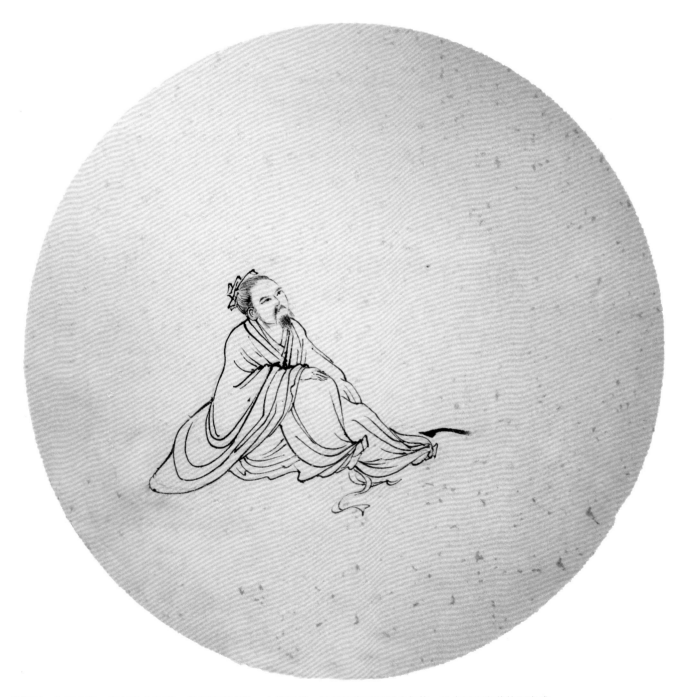

步骤二：先画人物。在勾勒人物时，做到胸有成竹，中锋运笔，运笔速度可以适当加快，以表现出衣着的飘逸感。

步骤三：勾勒出背景山石和树木，山石轮廓中锋用笔，人物背景的山石以侧锋皴擦。

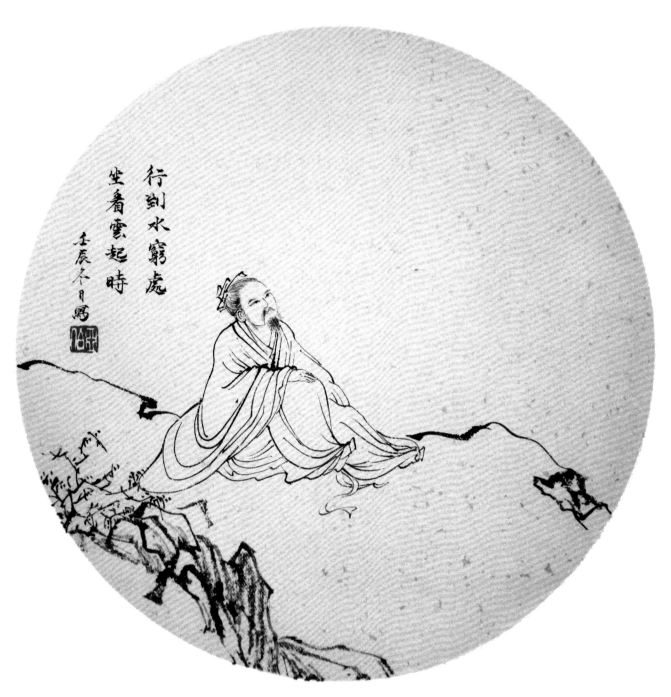

行到水窮處
坐看雲起時
壬辰冬月寫

步骤四：落款，在立意构图时就要考虑到落款的位置。

二、应试要点

1. 画面要丰富，层次分明，有空间感。

2. 人物造型比例要准确，蓑衣用赭石分染出层次。

3. 勾勒芦苇线条时要体现出力度，穿插勾勒，淡墨渲染突出层次。

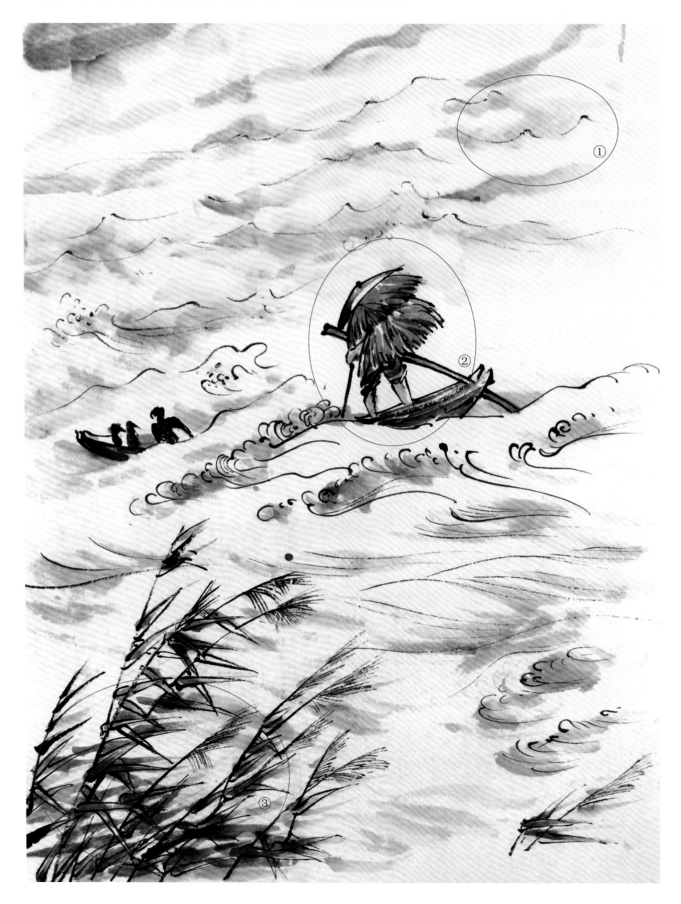

第三节 读画与临摹

一、读画

题目：竹石牧牛 黄庭坚

子瞻画丛竹怪石，伯时增前坡牧儿骑牛，甚有意态。

野次小峥嵘，幽篁相倚绿。
阿童三尺棰，御此老觳觫。
石吾甚爱之，勿遣牛砺角！
年砺角犹可，牛斗残我竹。

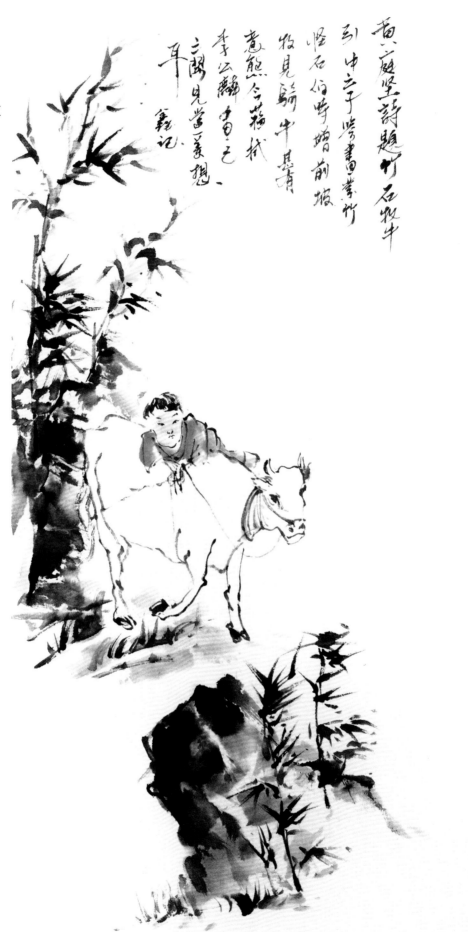

二、临摹

第一步：用中锋勾勒出牛和牧童，牧童衣服赋色朱砂。

第二步：用竹石丰富背景，注意竹子的疏密节奏。

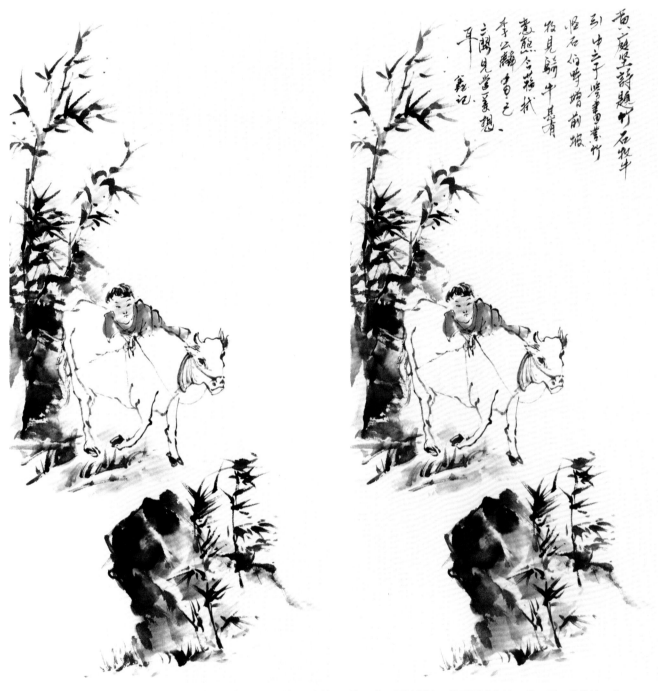

第三步：画面前景添置小的竹石，形成前景、中景、后景相互映衬的完整的画面关系。

第四步：通过题诗，使画面成为诗、书、画、印的统一体。

第四节　人物画高考同步训练作品点评

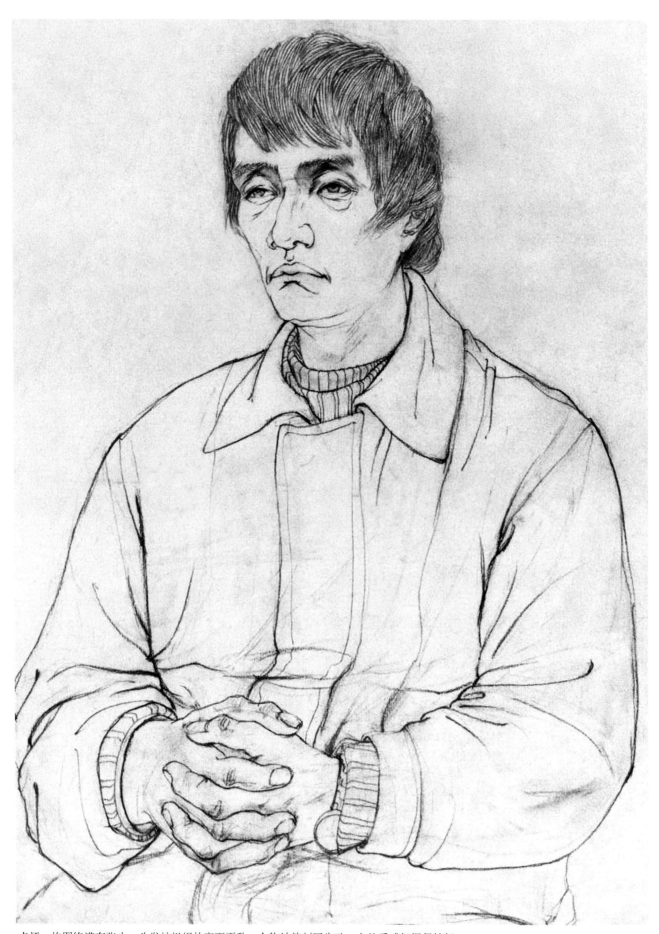

点评：构图饱满有张力，头发被组织的密而不乱，人物神韵刻画生动。衣纹质感把握得较好。

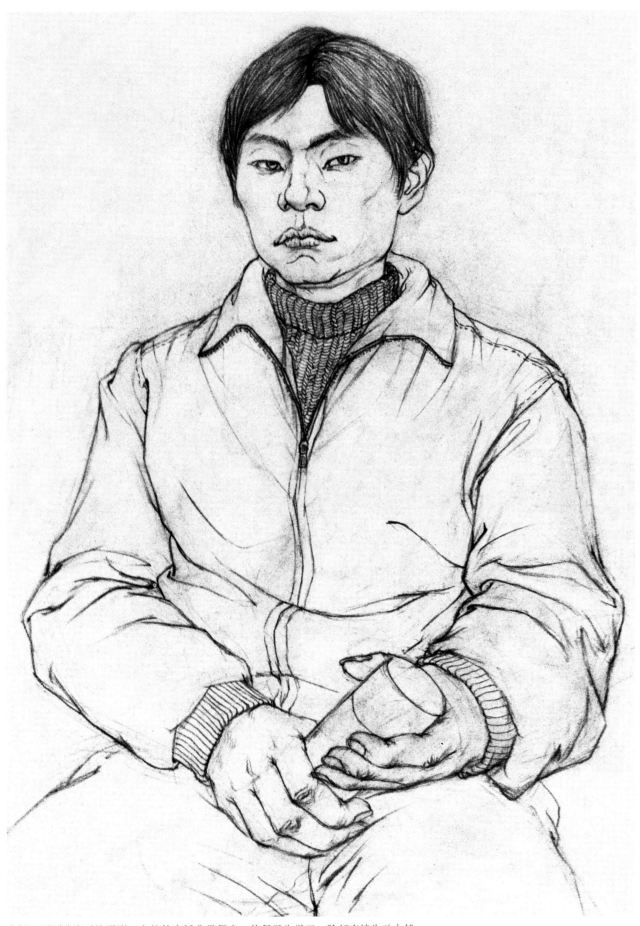

点评：画面疏密对比强烈，衣纹的穿插非常得当，值得学生学习。脸部表情生动自然。

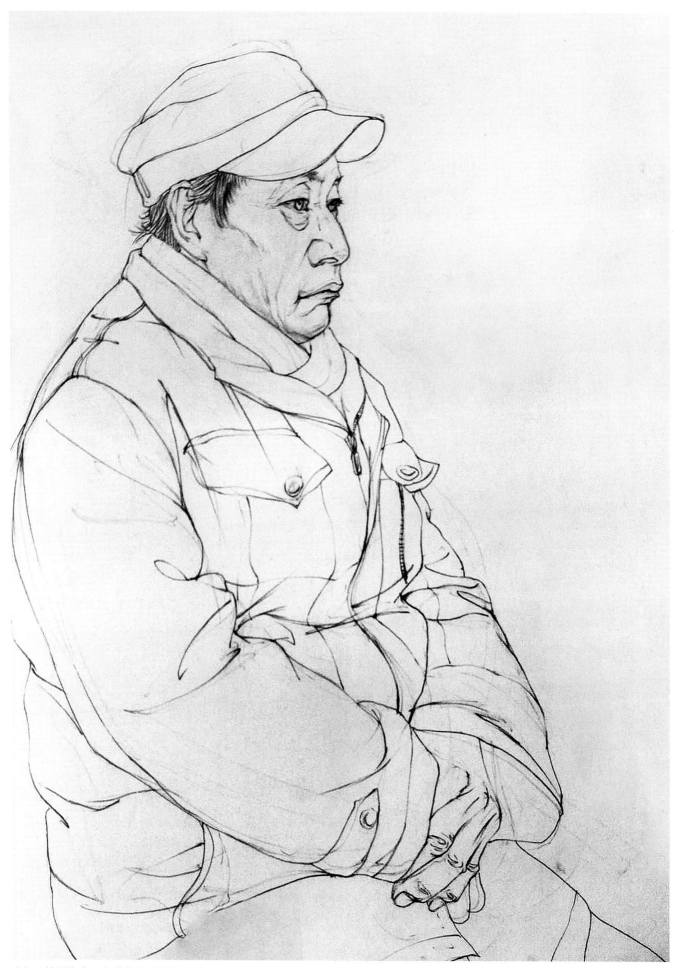

点评： 构图饱满，造型准确，衣纹节奏控制得当，五官塑造精致深入。

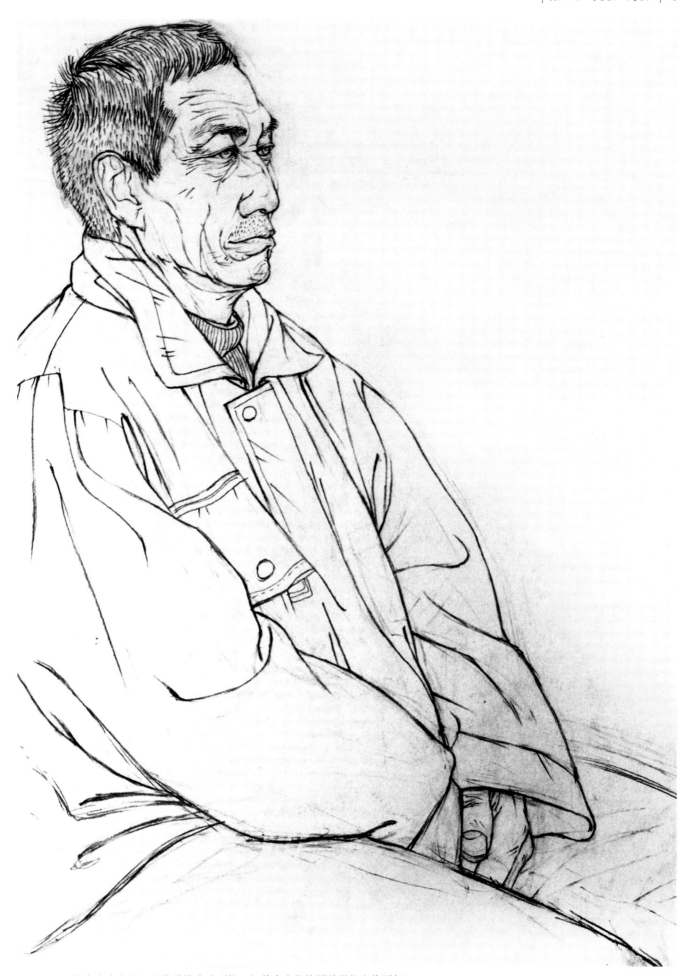

点评： 画面线条力度十足，人物结构准确到位。但整个人物构图稍微往右将更好。

第五节 九级优秀试卷评析

中国美术学院考级题目(A卷)

科　　目：中国人物画　　　级　别：九级
题　　目："白首独一身，青山为四邻；虽行故乡路，
　　　　　不见故乡人。"唐·耿讳《赠山老人》
要　　求：符合诗意，色墨运用自然，构图完整，线
　　　　　条灵动。画面须题跋，可钤印。
试卷及工具：四尺三开生宣二张，水墨，颜色。
考试时间：180分钟
备　　注：

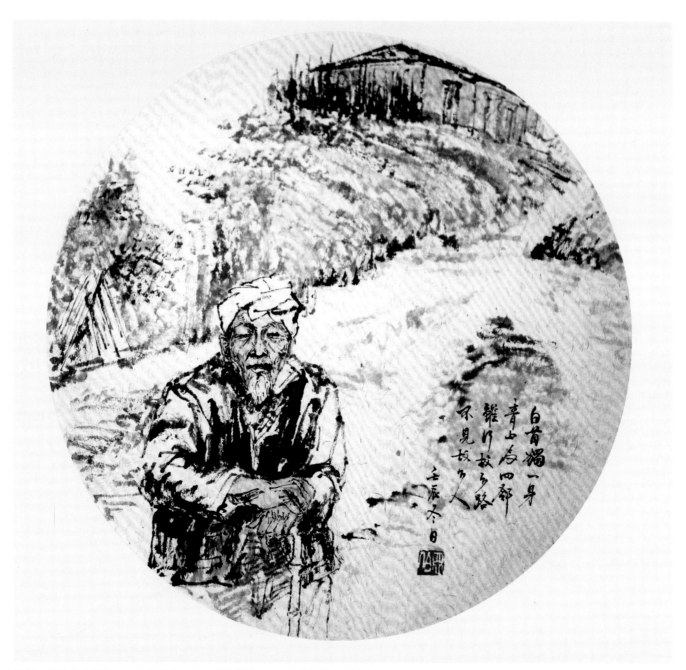

评析：陕北老人孤独一人坐在青山之间，运笔浑厚有力。设色儒雅，层次丰富。

中国美术学院考级题目(B卷)

科　　目：<u>中国人物画</u>　　　级　别：<u>九级</u>
题　　目：<u>"人间四月芳菲尽，山寺桃花始盛开；长</u>
　　　　　<u>恨春归无觅处，不知转入此中来。"</u>
　　　　　<u>唐·白居易</u>
要　　求：根据以上诗意，画一幅人物习作，构图完
　　　　　整。设色淡雅，可钤印。
试卷及工具：四尺三开生宣二张，水墨，颜色。
考试时间：180分钟
备　　注：

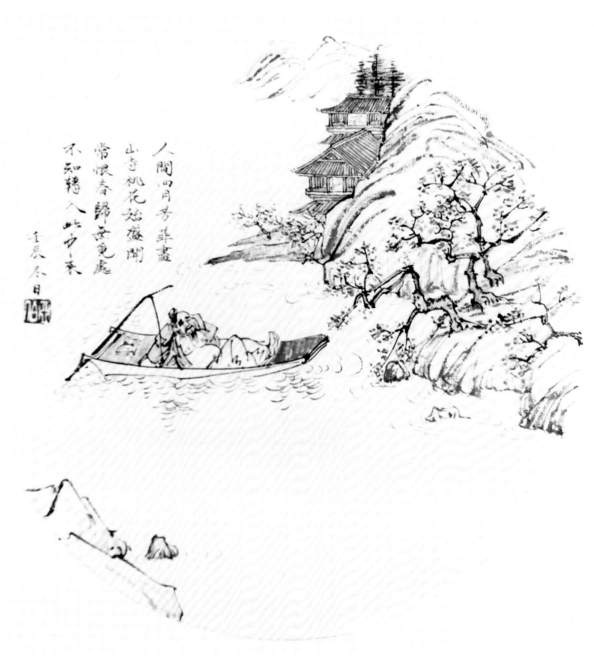

评析：画面利用圆形构图，新颖而别致，设色淡雅，运笔精细到位，意境深远。

责任编辑：毛　羽
装帧设计：习　习
责任校对：杨轩飞
责任印制：娄贤杰

图书在版编目（ＣＩＰ）数据

中国人物画考级. 7～9级 / 安滨主编；王一飞，林
成文编著. -- 修订本. -- 杭州：中国美术学院出版社，
2020.3
全国通用美术考级规范教材
ISBN 978-7-5503-2193-9

Ⅰ．①中… Ⅱ．①安… ②王… ③林… Ⅲ．①中国画
－人物画技法－水平考试－教材 Ⅳ．①J212.25

中国版本图书馆CIP数据核字(2020)第033911号

中国人物画考级7～9级 修订本

安　滨　主编
王一飞　林成文　编著

出 品 人：祝平凡
出版发行：中国美术学院出版社
地　　址：中国·杭州市南山路218号 / 邮政编码：310002
网　　址：http://www.caapress.com
经　　销：全国新华书店
制　　版：杭州海洋电脑制版印刷有限公司
印　　刷：浙江省邮电印刷股份有限公司
版　　次：2020年4月第1版
印　　次：2020年4月第1次印刷
印　　张：3.25
开　　本：889mm×1194mm　1 / 16
字　　数：30千
图　　数：49幅
印　　数：0001－3000
书　　号：ISBN 978-7-5503-2193-9
定　　价：35.00元